1 MONTH OF
FREE
READING

at
www.ForgottenBooks.com

By purchasing this book you are eligible for one month membership to ForgottenBooks.com, giving you unlimited access to our entire collection of over 1,000,000 titles via our web site and mobile apps.

To claim your free month visit:
www.forgottenbooks.com/free393047

ISBN 978-0-483-24043-8
PIBN 10393047

des noms aujourd'hui dans l'oubli. Car, qui, en dehors des amateurs, connaissait Danloux, Ducreux, Laneuville, M^lle Bouliar et Adèle Romany? Qui sait où sont maintenant les ouvrages de Boze, de Colson, de François..., qui envoyèrent cependant de nombreux portraits aux salons de la République? J'espérais voir à cette exposition quelques-unes de leurs œuvres. Je rencontrai, en effet, bien des ouvrages désignés par le Catalogue, comme les œuvres des maîtres connus, et surtout de celui alors le plus en renom, mais qui, pour tout œil exercé, ne sortaient pas de la même main.

J'écrivis (1) aussitôt à l'Académie des Beaux-Arts pour qu'elle ne crût pas que l'ouvrage distingué par elle, *le Peintre Louis David*, avait été conçu avec légèreté, s'il ne mentionnait pas toutes les toiles exposées aux Beaux-Arts, sous le nom de David; mais je ne livrai pas ma lettre à la publicité, craignant de porter le moindre préjudice à l'œuvre que tous les cœurs généreux désiraient voir réussir.

(1) Voir page 27.

Si je donnais dans cette note quelques indications pouvant justifier mes appréciations sur les peintures, je n'entrais pas cependant dans les détails qui motivaient l'opinion que j'avais conçue de ces tableaux. Ce sont ces observations, accrues de nouvelles remarques, que je viens soumettre au public, aujourd'hui qu'un magnifique résultat est bien acquis à la Société de bienfaisance qui eut l'idée de cette intéressante Exposition.

Je crois, pour une meilleure intelligence de ce travail, devoir suivre, dans ces observations, l'ordre du premier catalogue officiel.

EXPOSITION

DES PORTRAITS DU SIÈCLE

1783-1883

DAVID (Jacques-Louis)

Élève de Vien, membre de l'Institut.

(1748-1825)

N° 37 *Barère.*

Discours contre le « citoyen Capet ». Séance de la Convention du 4 janvier 1793.

H. 1,3o. — L. 0,98.

COLLECTION DE M. ROTHAN

Cette toile, la première du catalogue, est celle qui soulève le plus de controverses. Son importance, celle du personnage et de l'acte qu'il accomplit, ont attiré les regards du public. Il n'y a même pas jusqu'à cet autographe encadré à part et placé au-dessous du tableau qui n'ait eu son importance dans cette question.

Ce portrait de Barère avait déjà figuré à une

Exposition au pavillon de Flore, en 187 . La place qu'il occupait n'était pas favorable à l'examen. Cependánt, l'étude que j'en fis alors me décida à ne pas le comprendre dans le catalogue des œuvres de David, car nous n'y retrouvions pas les qualités ordinaires du maître.

La composition en est contraire aux idées de David, qui n'admettait pas qù'on représentât son modèle dans le cours d'une action.

Le dessin est pauvre et mesquin, surtout dans les mains, dont la gauche est maladroitement et prétentieusement posée sur la hanche, tandis que la droite, appuyée sur le drap de la tribune, est dessinée et modelée avec la plus grande faiblesse. La même absence de largeur dans le travail se remarque dans les accessoires, tels que les plis de l'habit, les détails du gilet rouge et du linge.

Ces défaùts pouvaient, à l'Exposition de l'Ecole des Beaux-Arts, se contrôler facilement en comparant ce portrait à celui de M. Meyer, n° 54. Le costume est le même, habit bleu, gilet rouge, mais combien la touche, dans cette dernière toile, est plus ferme et plus grasse, le modelé, surtout celui des mains, plus large, enveloppant mieux la forme, sans s'arrêter à un rendu minutieux des ongles et des jointures.

Cependant ce portrait de Barère est une œuvre intéressante. Le caractère du personnage est rendu tel que l'histoire nous l'a conservé. Ce front bas,

cette bouche pincée, cette face vipérine appartiennent bien à l'ensemble cauteleux de l'orateur des *Carmagnoles*. Mais quoiqu'y reconnaissant ce rare cachet de vérité historique, nous n'hésitons pas à ne pas le ranger parmi les ouvrages de David et à y voir l'œuvre d'un de ces artistes que nous citions dans nos observations précédentes.

Un des peintres les plus en vogue auprès des célébrités parlementaires, celui qui reproduisit les traits de Lacroix, de Dubois Crancé, de Hérault de Séchelles en 1793, de Legendre, de Tallien en 1795, de Madame Tallien en 1796, était Laneuville, auteur du portrait du citoyen Paré, qui figure aux Portraits du siècle et qui avait aussi été sur le point d'être attribué à David. C'est lui, c'est cet élève de David, qui, à notre avis, est le peintre de ce Barère.

On peut voir, à Versailles, un portrait de Laneuville d'après le représentant du peuple Robert, nº 4612, au deuxième étage. Le modèle est représenté en buste avec un habit bleu et un gilet rouge ; l'exécution est de tous points semblable à celle du portrait de Barère. On la retrouve dans les vêtements, la tête et surtout dans le trait qui dessine la commissure des lèvres.

Enfin, détail très minime et qui a pourtant son importance, l'écriture qui couvre les papiers sur le bureau de Paré est la même que celle des papiers de Barère sur la tribune.

Il reste encore l'objection de la lettre de Barère, accompagnant son portrait (1).

Cette lettre, que nous reproduisons, a été écrite par Barère à 79 ans. A cet âge les souvenirs s'émoussent, et peut-être se rappelant qu'en effet son collègue avait fait autrefois son portrait, le vieux conventionnel avait oublié en quelle occasion. David avait peint d'après lui une tête achevée pour le tableau du Serment du Jeu de Paume. Cette étude, dans la pose que Barère occupe dans le dessin de cette vaste composition,

(1) Tarbes, le 31 juillet 1834.

Mon honorable défenseur,

Je vois avec peine que vous refusez de recevoir de votre client vos honoraires, dus à si juste titre, pour m'avoir défendu devant les magistrats de mon pays, et pour m'avoir conservé la plus précieuse de mes propriétés, *la Maison paternelle*. Le prêtre lui-même ne vit-il pas de l'autel?

Pour suppléer à ce refus de recevoir vos honoraires, permettez-moi de vous faire présent d'un grand portrait à l'huile et borduré, qui n'a de prix que parce que c'est l'œuvre de l'immortel David, mon ancien collègue et ami, qui fut le premier peintre de l'Europe.

Je vous prie de l'accueillir et de le déposer dans le cabinet et la bibliothèque de l'avocat célèbre qui a protégé mes droits dans mes vieux jours. Donnez à ce portrait le droit de famille qui, héritant de vos sentiments, de vos principes, ne me livrera point à l'oubli qui est le dieu du siècle.

BARÈRE DE VIEUZAC.

A M. Lebrun, avocat à Tarbes.

est signée « L. David » et se voit au musée de Versailles, n° 4607, dans la salle du second étage, et précisément dans le voisinage du portrait de Laneuville que nous venons de citer, celui du conventionnel Robert.

On peut donc attribuer à un manque précis de mémoire, sans chercher aucune autre intention, l'inexactitude commise par Barère en donnant à son avocat le portrait qui nous occupe comme celui peint par David. Ce dernier, au reste, pendant son exil à Bruxelles, a écrit, de sa main, trois listes de ses ouvrages où il ne mentionne pas le portrait de son collègue à la Convention. Cependant il avait des rapports journaliers avec lui. Barère le rappelle dans ses Mémoires, où il ne dit pas un mot de son portrait, bien qu'il donne de nombreux détails sur son compagnon d'exil et ses ouvrages. On a objecté aussi l'obscurité où cette toile était restée, en disant que si elle eût été de Laneuville, cet artiste l'aurait envoyée au Salon avec les autres productions. Ce portrait a sans doute été peint à la fin de 1793 ou en 1794, et il ne faut pas oublier qu'après le 9 thermidor le règne de Barère était passé, qu'à son tour il était devenu suspect, et que, par conséquent, il ne tenait pas à mettre son image sous les yeux de la foule.

Nº 38 *Sa Gouvernante.*

H. 0,65. — L. 0,44.

COLLECTION DE M. LÉON COGNIET.

Ce portrait était trop haut placé pour être examiné avec soin et voir s'il ressemblait à la vieille nourrice des Sabines, qui fut peinte d'après la gouvernante des filles de David. La peinture nous a paru d'un dessin, d'un coloris bien faibles pour être du maître. Cette faiblesse se fait surtout sentir dans l'exécution du fichu blanc qui couvre la poitrine du modèle.

On sait que David excellait à peindre les étoffes blanches dont s'habillaient alors les femmes du monde, comme M^{me} de Sorcy-Thélusson, M^{me} de Verninac et M^{me} Récamier. Aussi, Gros lui rappelait cette qualité en le priant de ne pas abandonner l'exécution des draperies blanches du Mars et Vénus, à Stapleaux, son élève à Bruxelles.

Nº 39 *Son Portrait.*

H. 0,72. — L. 0,59.

COLLECTION DU BARON JEANIN.

Ce portrait, qui ne présente pas les traits de David retournés, comme si le peintre se fût peint lui-même dans un miroir, est de Restout, et je crois même signé de lui.

N° 40 *Jeune Artiste.*

H. 0,64. — L. 0,50.

COLLECTION DE M. ROTHAN.

Cette peinture d'un effet saisissant, d'un faire habile et agréable, a plu généralement. On conçoit qu'elle ait été attribuée à un artiste, maître de son art, bien que quelques défaillances de dessin dans l'ensemble et dans l'attache du cou aient pu faire écarter la pensée qu'elle était due à David. Depuis l'exposition des Portraits du siècle, nous avons trouvé dans le catalogue du Salon de l'an V (1796), au n° 390, « un jeune élève portant un carton sous le bras ». Cette toile est de M^lle Mayer, dont le nom est associé par les amis des arts à celui de notre grand peintre Prudhon. Ne pourrait-on pas lui attribuer la peinture des Portraits du siècle, d'après la description de l'ancien catalogue et les qualités de son talent?

N° 41 *Macdonald.*

H. 0,50. — L. 0,40

N° 42 *Rabaut-Saint-Étienne.*

H. 0,65. — L. 0 50.

COLLECTION DE M. ROTHAN.

Ces deux toiles sont présentées comme des

spécimens des études préparatoires de David pour ses ouvrages.

La première serait le maréchal Macdonald, mais ce personnage ne figure dans aucun des tableaux de David.

Le Rabaut-Saint-Étienne n'est pas d'une exécution qui rappelle celle de David. Le dessin n'en ressemble pas à l'esquisse de ce député sur la toile du Jeu de Paume, ni à la tête dessinée au bistre que possédait M. Walferdin.

Nᵒ 43 *La marquise d'Orvilliers.*

H. 1,30. — L. 0,98.

COLLECTION DU COMTE DE TURENNE.

Ici nous nous trouvons en présence d'une des plus belles productions de David. L'exposition des Alsaciens-Lorrains a fait connaître pour la première fois ce portrait à notre génération. Cette toile si remarquable est un terme de comparaison écrasant pour les autres peintures qu'on attribue au maître. Elle est signée de 1790 et mentionnée dans la liste de ses ouvrages.

N° 44 · *Bonaparte.*

H. 0,81. — L. 0,65.

COLLECTION DU MARQUIS DE BASSANO.

Cette tête, la seule que David ait pu peindre d'après nature dans une séance de deux heures, était l'ébauche d'un portrait où le général Bonaparte aurait été représenté, descendu de cheval, au milieu de son état-major, sur le plateau de Rivoli, tenant à la main le traité de Campo-Formio.

Intéressante avant tout par le personnage qu'elle reproduit, cette toile l'est encore pour les amateurs, en ce qu'elle montre la manière de procéder de l'artiste toujours maître de lui et ne se laissant pas aller aux séductions de l'effet et de la palette.

N° 45 *La princesse Pauline.*

H. 0,51. — L. 0,38.

COLLECTION DU MARQUIS DE CHENNEVIÈRES

Cette étude, peut-être de David, rappelle en effet sa manière de peindre. Elle aurait servi pour le tableau du Sacre. On peut toutefois se demander

si un artiste arrivé au degré de talent qui fait con-
cevoir et exécuter une page aussi magistrale que le
Couronnement de l'Impératrice Joséphine, a besoin
de se préparer par des études semblables. Cepen-
dant, nous n'hésitons pas à reconnaître que cette
tête est bien peinte par ces touches rapprochées et
un peu martelées, procédé qu'employait David et
dont il a laissé de nombreux exemples.

N° 46 *Jeune homme.*

H. 0,57. — L. 0,45.

COLLECTION DE M. ALBERT GOUPIL.

Nous sommes ici devant une ébauche qui a subi
des fortunes diverses. A l'exposition des Alsaciens-
Lorrains, n° 91, elle était le portrait d'Ingres,
jeune homme. Elle s'est dépouillée de cette qua-
lification un peu risquée en changeant de proprié-
taire. Je crois qu'on peut sans crainte attribuer cet
inconnu à l'école de David.

N° 47 *Alexandre Lenoir.*

H. 0,75. — L. 0,62.

COLLECTION DE M. LENOIR.

Cette peinture commencée par David avant de

partir pour l'exil, a été terminée et signée par lui en 1817, à Bruxelles. Elle est citée dans ses catalogues.

N° 48 *Mademoiselle Joly.*

H. 0,82. — L. 0,62.

COLLECTION DE LA COMÉDIE-FRANÇAISE.

Cette toile, déjà exposée aux Alsaciens-Lorrains, a été donnée à la Comédie-Française, par Dantan aîné. Nous ne connaissons pas ses origines, mais il nous semble bien difficile de la rattacher à une période quelconque du talent de David. Avant de partir pour l'Italie, sa couleur, qui tenait du Boucher, n'était pas aussi noire et opaque. A son retour de Rome, son coloris plus chaud, plus ardent, le rapprochait de celui de l'École Bolonaise, et son dessin était trop ferme pour admettre certaines parties défectueuses de cet ouvrage.

N° 49 *Junot, duc d'Abrantès.*

H. 0,40. — L. 0 32.

COLLECTION DE M. MARCILLE.

Ébauche peut-être de David, car elle présente le caractère des procédés du maître qui a peint

deux fois Junot, dans le Sacre et dans les Aigles ;
seulement la tête est tournée d'un autre côté.

N° 50 *Son Portrait.*

H. 0,66. — L. 0,55.

COLLECTION DE M. BURAT.

Mauvaise copie du portrait de David peint par
lui-même en 1790. Sa présence aux Beaux-Arts est
d'autant plus surprenante, qu'un des membres
les plus importants du Comité de patronage con-
naissait la peinture originale qui avait été offerte
pour cette exposition.

Ce portrait, rentré aujourd'hui dans la famille
de David, avait été donné par lui à Gérard, son
élève, en échange du portrait de Canova qu'il
avait peint et offert à son maître.

N° 51 *Inconnu.*

H. 0,97. — L. 0,79.

COLLECTION DE MADAME ANDRÉ COTTIER.

Ce portrait qui représente le père Fuzelier, gar-
dien du Louvre, figurait dans la galerie du re-
gretté Maurice Cottier. La précision du dessin est
digne de David et fait naturellement songer à lui,

mais l'énergie, la brutalité, pourrions-nous dire, de la coloration s'écartent des habitudes du maître. La difficulté d'attribuer cette peinture remarquable à un autre artiste permettait de croire que David avait bien voulu faire le portrait de cet employé du Musée, bien qu'à l'époque indiquée par le costume du modèle, il n'en fût plus à prodiguer les spécimens de son talent. Nous nous abstenons donc, en présence de cette œuvre honorable, de tout jugement définitif.

Nº 52 *Saint-Just.*

H. 0,58. — L. 0,50

Nº 53 *Boissy-d'Anglas.*

H. 0,58. — L. 0 47.

COLLECTION DE MADAME JUBINAL.

Ces deux portraits représentent des collègues de David à la Convention nationale. Aussi, a-t-il été de prime abord désigné comme l'auteur de ces toiles intéressantes par leur côté historique.

La sombre célébrité de Saint-Just et la reconnaissance que David a plusieurs fois exprimée dans ses lettres pour Boissy-d'Anglas qui s'était chaudement entremis pour lui faire rendre la

liberté en 1795, ne lui auraient pas permis
d'omettre ces importants personnages sur les
listes qu'il a dressées de ses ouvrages. Cepen-
dant, ils n'y sont pas cités.

Au point de vue critique, le portrait de Saint-
Just est d'une faiblesse de peinture qui doit le
faire rejeter de l'œuvre de David, qui n'a jamais
peint de cette manière fade et efféminée, surtout
dans les accessoires.

Quant au Boissy-d'Anglas, qui serait, dit-on,
une étude pour le Serment du Jeu de Paume,
cette peinture d'une exécution aisée, trop fluide
pour appartenir à l'œuvre du maître, nous mon-
tre le modèle à un âge beaucoup trop avancé pour
avoir été peint en 1791. Ce serait peut-être l'étude
d'un bon artiste de la Restauration pour un ta-
bleau officiel de cette époque, alors que Boissy-
d'Anglas était pair de France et la Peinture an-
glaise fort à la mode, car on en trouve en cette
toile certaine réminiscence.

Nº 54 *Meyer, envoyé des Provinces-Unies.*

H. 1,15. — L. 0,87.

Nº 55 *Son Portrait.*

H. 0,60. — L. 0,50

COLLECTION DU BARON JEANIN.

Le portrait de M. Meyer a été peint par David

en 1795, après sa longue détention, avec celui de
M. Brawn, aussi envoyé hollandais. Cet ouvrage
signé du maître est cité dans son catalogue. Il est
resté dans la famille du peintre, parce que le mo-
dèle, son portrait terminé et payé, disparut de
France, et que, malgré les recherches de David
pendant son exil en Belgique, il ne put être re-
trouvé.

Quant au n° 55, il fait ici double emploi avec le
n° 39. Ce dernier n° 39, dans le second catalogue,
signale une tête de jeune fille que nous n'avons
pas vue.

Dans ce second catalogue, le comité de pa-
tronage, sans doute éclairé sur la valeur des
ouvrages désignés comme de David, a cru devoir
faire ajouter, sous le sous-titre du peintre, ces
mots (*ou attribués à*) qui cependant ne me sem-
blent pas une rectification suffisante des erreurs
que nous venons de faire connaître.

Pour terminer ces observations, nous ferons
remarquer combien les œuvres authentiques de
David à cette exposition, M^me d'Orvilliers,
M. Meyer, Bonaparte et Alexandre Lenoir,
forment un ensemble empreint des mêmes carac-
tères de haut dessin, de largeur dans l'exécu-
tion, sans en exclure la finesse, de sobriété dans
la touche et de naturel dans la pose du modèle.

On ne retrouve pas ce même accord dans les

œuvres dont nous contestons l'origine. Le faire mou et efféminé de Saint-Just et de la Gouvernante peut-il convenir à l'artiste qui a peint le gardien du Louvre? Retrouve-t-on, dans la manière noire et heurtée de M^{lle} Joly, le pinceau fluide, le modelé un peu long du Boissy-d'Anglas? La touche étroite, mesquine, le coloris éteint du Barère peuvent-ils se comparer à l'éclat et au faire plus libre du Jeune Artiste? Parlerons-nous de la copie du David peint par lui-même et du Restout qui donne l'exemple d'une fougue mal placée?

Cette diversité dans l'exécution, dans les qualités et les défauts, mise en regard de l'unité des œuvres reconnues de David, doit signaler au monde artistique la liberté que prennent les collectionneurs de décorer du nom du maître qui leur semble le plus propre à relever la valeur de leurs toiles, les œuvres qu'ils ont entre les mains et à leur créer ainsi des généalogies erronées à la faveur des expositions de bienfaisance.

C'est pour signaler ce danger que nous nous sommes résolu à livrer ces observations à la publicité.

LETTRE

À L'ACADÉMIE DES BEAUX-ARTS

Paris, le 17 avril 1883.

A Monsieur le Président de l'Académie des Beaux-Arts.

Monsieur le Président,

Une Exposition des plus intéressantes pour l'histoire de la Peinture en France vient de s'ouvrir à l'Ecole des Beaux-Arts. Elle comprend les Portraits du siècle de 1783 à 1883, et tous les maîtres modernes y sont représentés. Mais tous le sont-ils dignement et comme il convient à une Exposition organisée dans le palais consacré à l'étude des arts ? Pour ne citer que David, le seul artiste dont je puisse parler avec quelque compétence, étant son petit-fils et l'auteur d'une biographie

que l'Académie des Beaux-Arts a bien voulu honorer d'un prix, toutes les œuvres qu'on présente sous son nom au public sont-elles réellement sorties de ses mains ?

Le catalogue lui attribue dix-huit portraits. Dans ce nombre, quatre seulement sont au-dessus de toute contestation :

La marquise d'Orvilliers.

M. Meyer, envoyé des Provinces-Unies.

Le général Bonaparte.

Le chevalier Alexandre Lenoir.

Six autres toiles, étant des travaux d'étude, peuvent être acceptées, mais les huit dernières n'ayant d'autre raison de figurer sous le nom de David, que la fantaisie de leurs propriétaires, ne doivent pas être offertes au public et aux élèves de notre École des Beaux-Arts comme des spécimens du talent de cet artiste qui a eu une si grande influence sur notre art national.

En les acceptant comme ses œuvres, ne courrait-on pas le risque d'amoindrir le souvenir de l'estime que ses contemporains lui portèrent? Je crois qu'il est du devoir de tous les hommes qui tiennent à l'honneur de notre École, de signaler à votre attention ces erreurs qui pourraient porter préjudice à la réputation universelle que les artistes français ont su acquérir par leurs travaux.

La disposition de la salle où les David sont en plus grand nombre, offre un curieux rapprochement. On pourrait dire, en tournant le dos au jour: A gauche les David, à droite les œuvres attribuées à David.

Ici l'unité ; là, la confusion.

Examinons ces deux panneaux :

A gauche, les portraits de M^{me} d'Orvilliers, de M. Meyer et une étude d'après un jeune artiste, que sans trop de présomption on peut attribuer au maître.

A droite, le Barère, ayant d'un côté le portrait d'un gardien du Louvre et celui de Saint-Just, et de l'autre deux têtes de David peintes d'après lui-même.

De ces deux dernières, le n° 5o est une médiocre copie dont on connaît l'original, le n° 39 doit être attribué à Restout.

Le gardien du Louvre est d'une exécution, d'un sentiment tellement étranger au maître, qu'il vous paraîtra sans doute, comme à moi, impossible de le lui attribuer.

Restent le Barère et le Saint-Just. Aucun des tableaux de cette travée n'est signé, ni mentionné dans les listes de ses ouvrages que, par trois fois, David a écrites de sa main, pendant son exil à Bruxelles, où il était en relations journalières avec Barère et les anciens conventionnels. On ne parle d'aucun de ces portraits dans les documents recueillis après la mort de mon grand-père ou celle de ses principaux élèves.

Ces deux toiles représentent des personnages de la Révolution, et l'on sait que, malheureusement, David absorbé par la politique abandonna ses pinceaux, qu'il ne reprit que dans quelques occasions célèbres et connues. Certes, s'il les eût employés à reproduire les traits de ses collègues à la Convention, il n'aurait pas hésité à signer son ouvrage.

Si on examine l'exécution, on ne retrouve pas les qualités d'ampleur, de fermeté, de finesse, qui appartenaient à cet artiste, et quand on compare les mains de Barère avec celles de M^{me} d'Orvilliers et de

M. Meyer, son gilet rouge avec celui du ministre hollandais, on n'y rencontre pas plus la touche savante et grasse de David que son dessin ferme et large.

Quant à la lettre de Barère annexée à son portrait, elle n'a aucune importance. Lorsque Barère l'a écrite, il était arrivé à un âge où les souvenirs se confondent. David avait, il est vrai, fait d'après lui, une étude très poussée pour *le Serment du Jeu de Paume*, mais cette étude, parfaitement signée, est au musée de Versailles, n° 4,607.

Il est difficile d'exprimer avec des mots ce que les yeux des artistes seuls peuvent percevoir. Le sentiment délicat des arts de votre haute Compagnie, sa haute compétence, me sont un sûr garant que mes observations seront comprises et appréciées. Car, mon seul but en vous adressant cette lettre, était de lui indiquer des œuvres douteuses ou fausses, afin d'éviter que le monde des arts ne soit porté à croire que les Expositions et leurs catalogues servent parfois à constituer une généalogie à des tableaux qui ne furent jamais reconnus de leurs auteurs prétendus.

Veuillez agréer, etc.

L.-J. DAVID.

Paris. Imprimeries réunies C, rue du Four, 54 bis. — 1976.

Lightning Source UK Ltd.
Milton Keynes UK
UKHW032255141118
332327UK00005B/144/P

9 780483 240438